茶花女 ③

原　著：[法] 小仲马
改　编：健　平
绘　画：李铁军　焦成根
封面绘画：唐星焕

CNS | 湖南美术出版社

茶花女 ③

　　一天清晨，亚芒对玛格丽特说："今天晚上12点我再来，好吗？"玛格丽特没有回答。

　　第二天下午，亚芒收到玛格丽特的信，说："她不舒服，医生建议她早点休息。"亚芒觉得有问题。他按照平常约会的时间来到玛格丽特的家，见里面没有灯光，不久，看到平常拒不接待的G伯爵从马车上下来，进了她的家，他一直等到早上4点也未见G伯爵出来。他回到家中感到自己受骗了，被侮辱了，哭了起来。他马上写了封绝交信给玛格丽特，但信发出后，他又惶惶不安起来，他觉得他不能没有玛格丽特。

　　于是他通过普于当斯请求玛格丽特原谅他，玛格丽特告诉他，她是爱他的，但他无法支持她的生活开销。

　　最后玛格丽特还是拒绝了G爵的包养，与亚芒在一起。

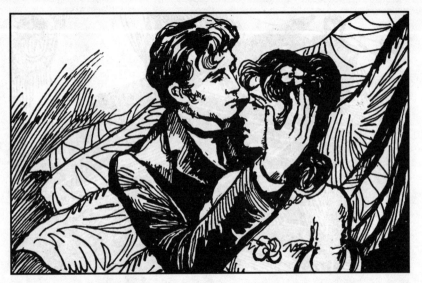

1. 这曲子唤起亚芒对初识那天的回忆，他走到玛格丽特身边，拥住她的额头轻吻着，嘴里喃喃地说："原谅我吧！"

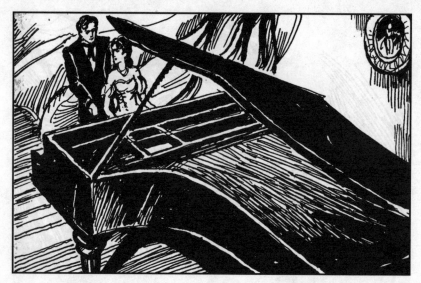

2. 玛格丽特说：“那么你听我说，去乡间共享清静生活是为你也是为我。你不必笑我也疯狂地爱上你，只要你记住这一点，就什么都不会烦心了。同意我的主意了？”

3. 亚芒点点头。玛格丽特说："我真渴望在乡间散步。当我对巴黎这仿佛幸福的生活厌烦时，便向往过一种安静的生活，它能使我这可怜的乡下姑娘忆起儿时的往事，我和别人一样，也有童年时代的。"

4. 亚芒动情地抓住玛格丽特的双手，而她则凝视着他说："我为什么要和你分享那种生活呢，那是因为我看出来，你是为我而爱我，而别人则是为了他们自己而爱我。"

5. 清晨，又是亚芒离去的时候了。他从床上坐起，说："今天晚上见。"玛格丽特没有回答，但却给了他热烈的一吻。

6. 下午，亚芒收到玛格丽特的信，上面说：我有点不舒服，医生要我休息。今晚我要早点上床，不再见你了。不过为了赔罪，我明天正午静候大驾。我爱你。

7. 亚芒突然觉得玛格丽特在骗他，他丢下信纸在屋里踱来踱去，考虑着该怎么办。

8. 亚芒觉得非弄清这件事不可，于是仍照平常约会的时间来到玛格丽特家，屋子里没有灯光。门房说："她还没回来。""我到屋里去等她。""不行，先生。家里一个人也没有。"

9. 亚芒非弄个水落石出不可，便守在那条街上，远远地盯着玛格丽特的屋子。不久，他看见一辆马车驶到门口，还看到G伯爵从车子里走下来。

10. 门房让伯爵进去了。亚芒仍不愿离开，因为他希望看到伯爵被拒绝，并马上走出屋子。可他失望了，一直等到早上4点也未见伯爵出来。

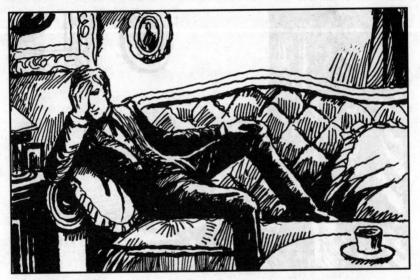

11. 亚芒只好回家，他倒在沙发上，觉得自己被欺骗、被侮辱了，忍不住哭了起来。

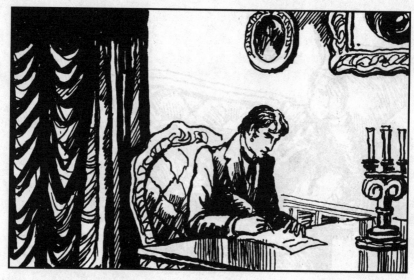

12. 亚芒决定回到父亲和妹妹身边去，但不能一声不响地离开，于是提笔给玛格丽特写绝交信，信上述说了他昨夜所见，希望今后彼此忘却，还寄上钥匙以便她再送给别人。

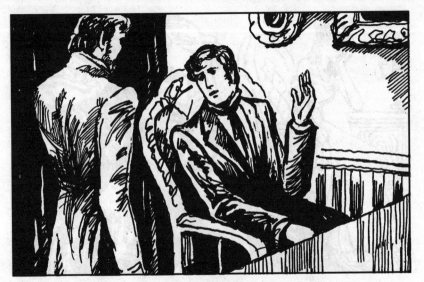

13. 亚芒要仆人约瑟夫马上把信送去，约瑟夫问："要不要等回信？"
亚芒想了想，说："有回信就等，没有也别要。"

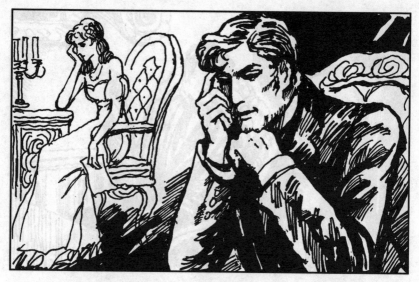

14. 信一送走，亚芒怒气稍歇，他得意地幻想着玛格丽特读信后流泪的样子。一遍遍地思量着她会怎样解释，想到入神处，禁不住笑起来。

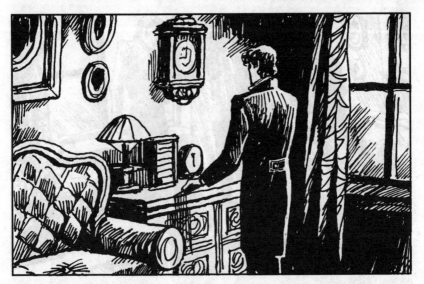

15. 可这种得意一会儿就变成担心了，变成对回信的焦急等待了。亚芒坐立不安，他一会儿看钟，一会儿又看表，不停地计算着约瑟夫回来的时间。

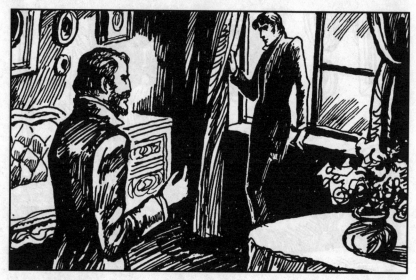

16. 约瑟夫终于回来了，亚芒急切地问："怎样，有回信吗？"约瑟夫说："小姐还在睡觉。他们答应等她一醒就把信送上去，如有回信，他们会马上送来。"

17. 一直等到12点还不见回信。既已绝交，就不能去赴玛格丽特的正午约会。亚芒唯一的希望是等回信，他甚至迷信地认为，只要他离开一下信就会来，因为许多幸运都是在人不在时来的。

18. 亚芒终于耐不住待在屋里，借口到饭店去吃午餐，在外面漫无目的地转着，算算时间差不多了，亚芒便往回家的路上走去。

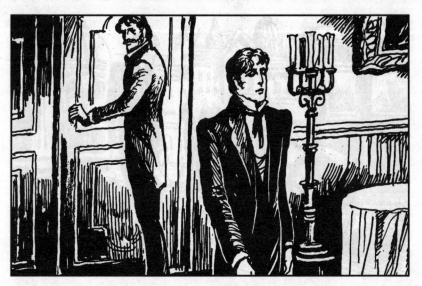

19. 当约瑟夫打开门时，亚芒连忙问："回信来了吗？""没有。"亚芒痛苦地叹了一声，几乎已无力迈进屋子。

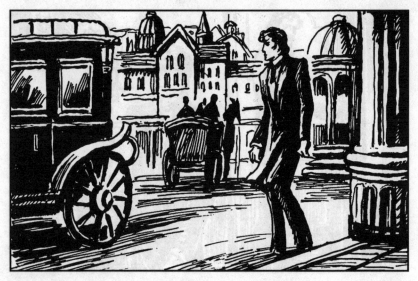

20. 5点钟，亚芒决定到尚塞利塞林子去碰玛格丽特。不料在皇家路的转角处，亚芒意外地看见玛格丽特坐在马车上驶过。由于慌张，他竟忘了招呼她。

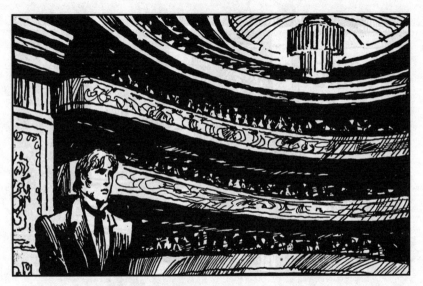

21. 晚上，亚芒又到上演新戏的皇宫戏院去碰玛格丽特，结果，搜遍所有包厢也不见她的影子。

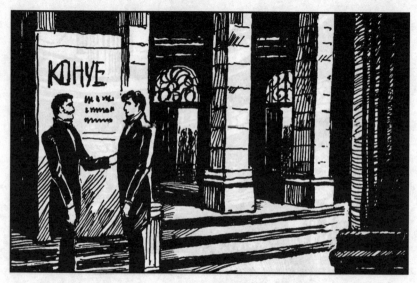

22. 离开皇宫戏院后，亚芒又去了几家戏院，可那些地方也没她，他还想再往别的戏院去时，迎面碰上了加斯东。

23. 加斯东说："我刚从歌剧院出来，还以为在那儿会见着你呢。""为什么？""因为玛格丽特在那里。""哦！她在那里，一个人？""有个女朋友陪着。""就这些？"

24. 加斯东想了想说："G伯爵到她包厢去过，可后来她是跟公爵走的。我正要向你道喜呢，你有了巴黎最漂亮的情妇，那可不是谁愿意就可到手的，她可给你争了面子了。"听到这话，亚芒感到自己的猜疑是多么可笑。

25. 亚芒带着这种懊悔的心情回到家里，可仍然没有玛格丽特的回信。这一晚，他辗转反侧，无法入眠。

26. 亚芒强烈地思念着玛格丽特。他再也无法赌气了，一早他就前往普于当斯家，只有她那里可以打听到玛格丽特的消息。

27. 普于当斯颇为奇怪，说："怎么这么早？"亚芒撒了个谎，说："早点出来好订去父亲那里的票。""那么你是来跟玛格丽特辞行的？""不……不是。""做得对，既然已经决裂了。"

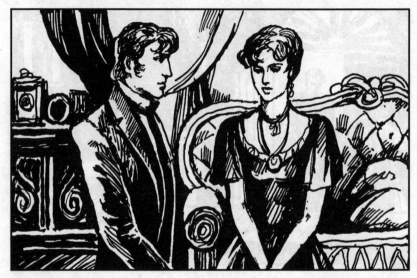

28. "你已经知道了？" "我看了你给她的信。" "她怎么说？" "她说，这种信心里想想还可以，是不应该写出来的。" "她是用什么口气对你说的呢？"

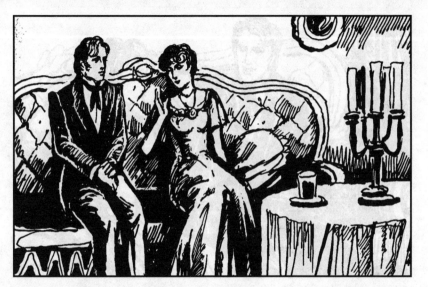

29. 普于当斯看了亚芒一眼，说："带笑说的。她还说：'他在我这里吃了两餐夜宵，连谢席都还没有来谢席呢。'"亚芒呻吟一声，说："昨晚她干了些什么呢？"

30. 普于当斯说："她去了歌剧院，然后在家里吃夜宵。""她一个人？""我想是同G伯爵一道。"亚芒故作轻松，强笑着说："好啊，我很高兴知道她不曾为我而忧伤呢。"

31. 普于当斯点头说："是很好，看来你们俩都是明理的人。不过，实在说她是爱你的，她老是谈起你。""那她为什么不回我的信？""你这样对她，是伤了她的体面。我知道她宁死也不会回信的。"

32. 亚芒慌了，说："那我该怎么办呢？""没办法，你们只有互相忘记，彼此都没什么可埋怨的。"亚芒想了想，说："假使我写信向她认错呢？""那她会受不了，会原谅的。"

33. 亚芒跳了起来，抓住普于当斯的手说："你，你怎么说？""我说她会原谅的。""啊！谢谢你，谢谢你！"亚芒连告辞的话都没说，就疯了般奔出去了。

34. 亚芒回到家就拿起信笺写道："有一个人追悔他昨天写过的一封信，他明天就要离开巴黎，这个人很想献上他的悔心到你面前。什么时候他可以会见你一个人？因为你知道，忏悔的奉献是不要见证人的。"

35. 约瑟夫送信后回来说："是小姐收下的，她说稍迟些会有回信来。"亚芒听后笑了。

36. 夜里11点还不见回信，亚芒决定不再苦等了，便叫来约瑟夫吩咐道："收拾行李，我明天一早就回去。"

37. 亚芒和约瑟夫正忙着收拾行李时，门铃突然急促地响起来。约瑟夫问："要开门吗？"亚芒说："去开吧。谁会这么晚呢？"

38. 约瑟夫开门后转回来说："先生，是两位太太。""亚芒，是我们。"客厅里响起普于当斯的声音。

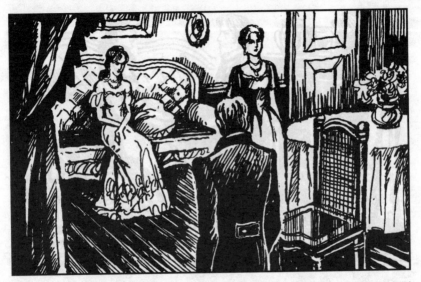

39. 亚芒走进客厅，他看见普于当斯正在浏览厅里的陈设。玛格丽特则坐在沙发上，正凝思着什么。

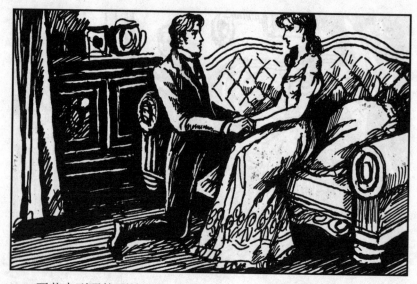

40. 亚芒走到玛格丽特面前，他跪下去，握住她的双手说："请原谅我。"

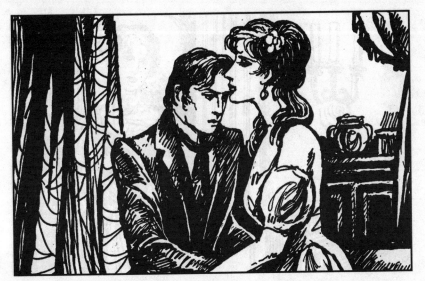

41. 玛格丽特吻着亚芒的前额，说："已经是第三次了，我原谅你。""我明天就要走了。""我的拜访怎能改变你的决心呢？难怪普于当斯不让我来，她说我来会打扰你的。"

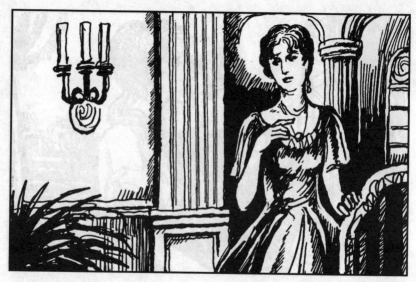

42. 亚芒叫起来："你，打扰我？你，玛格丽特！那怎么可能。" 普于当斯说："假使已有一个女人在这里，她看见又来了两个，那才糟了呢！" 亚芒说："普于当斯，你说些什么话呀！"

43. 普于当斯抱歉地一笑，说："房子真漂亮！可以看看睡房吗？"
"当然可以，你请。"普于当斯离开时冲亚芒做了个鬼脸，意思是"我让你们单独谈谈"。

44. 普于当斯一走，亚芒就走向玛格丽特说："玛格丽特，我不愿绕着弯说话，老实说吧，你是不是有点爱我？" "很爱你。" "那么你为什么欺骗我呢？"

45. 玛格丽特有些激动地说："因为我不是贵夫人，而是玛格丽特·哥吉耶姑娘，我欠着4万法郎的债，一个铜板的家产也没有，但每年却要花十几万法郎。"

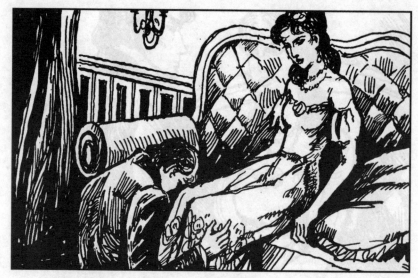

46. 亚芒把头垂到玛格丽特膝上，喃喃地说："我知道，可我爱得发狂呀。""朋友，你应当少爱一些而多了解我一些，因为我的身子是不自由的。"

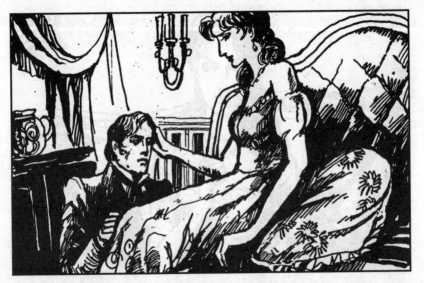

47. 玛格丽特激动地说："我想获得6个月与你单独相处的幸福，可你反对我采取的手段。是的，我也可以向你要钱，但我不愿连累你，不愿让你为难，不愿你以后再埋怨，可你不理解我的苦心。"

48. 玛格丽特不让亚芒插话，继续说："你知道为什么我委身给你比给任何男子都快些吗？因为看见我吐血你曾经握住我的手，因为你为此哭泣过，因为你是唯一怜惜我的有人性的生物。"

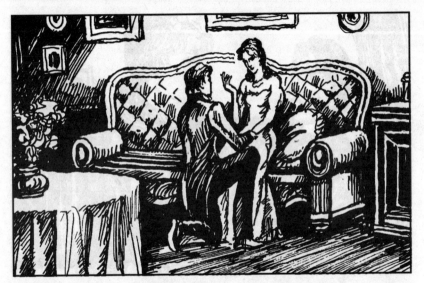

49. 玛格丽特咳了几声后说："我打个比喻，从前我有只小狗，它在咳嗽时，总是面带愁容注视着我，用身子贴着我。后来它死了，我哭得比死去母亲还伤心。这也许就是我立刻爱上你的原因。"

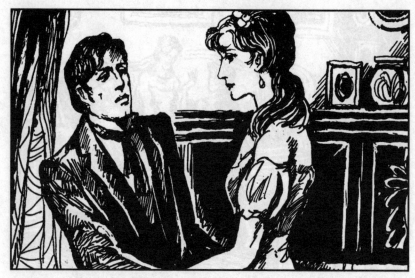

50. 亚芒说："我不该写那该死的信。""是的，我看了信很难过。因为我原以为你是可以使我自由自在的朋友，不同于那般包围我的男人，那些人只有自私自利的目的，他们花钱是为了取乐和体面。"

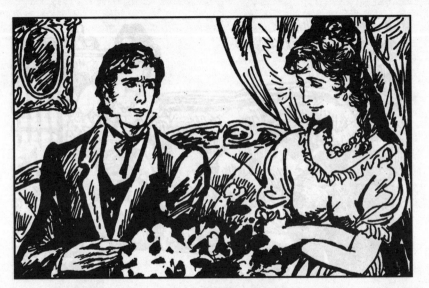

51. 玛格丽特喘了一下后又说："在他们面前我们不是活人，只是些听任摆弄的东西。自然，我们是没有朋友的，有的只是普于当斯这种过来人，她们没有友谊只有利益，帮点小忙也要讨回加倍的报酬。"

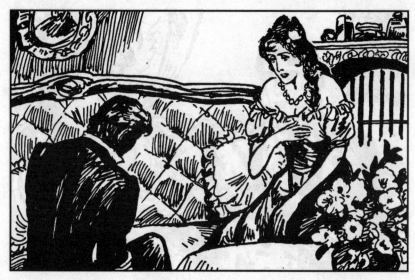

52. 玛格丽特站起来，踱着步说："所以，我一直梦想找个爱我更甚于爱我肉体的上等人，我以为公爵是这样的人，我接受了他的安排，但后来我发现自己错了，因为公爵是老年人，而迟暮的年龄是不能保护也不能安慰人的。"

53. "我明白了，一个人既然命定要被毁灭，那么跳在火焰里烧死，同吸多了煤气窒死是一样的。可这时我碰到你，我想使你成为我嘈杂的寂寞生活中理想的人。但你却不肯，你以为它辱没了你。原来你也不过是一个平常的情人罢了。"

54. "那么，你就照别人一样做吧，拿钱给我，别的再也不要提了。"玛格丽特苍白、疲乏地倒在靠椅上，泪水从闭着的眼睛里流了出来。

55. 亚芒扑到她面前说："原谅我，原谅我，一切我都懂了。我的宝贝玛格丽特，把一切不快都忘了吧，我们只需记住一件事，我们是互相拥有的，我们是彼此相爱的。"

56. 玛格丽特仍闭着眼，泪水仍流着。亚芒说："玛格丽特，你要怎样便怎样吧，我是你的奴隶，你的小狗。把那封该死的信撕掉吧，不要让我明天走吧！"

57. 玛格丽特含着泪水笑了，她拿出那封信给亚芒，说："我已经替你带来了。"

58. 亚芒把信撕掉了。这时普于当斯从卧室出来了。玛格丽特说："普于当斯，你知道他有多少要求么？""他要求你原谅，你原谅他了吗？""总得原谅原谅，但他还有别的要求呢。"

59. "是什么呀？"普于当斯问。玛格丽特无限柔情地看着亚芒说："他想同我们一道吃夜宵。你以为怎样？"普于当斯叹一声说："我以为你们是两个没头脑的孩子。但我肚子饿了，你就快同意吧！"

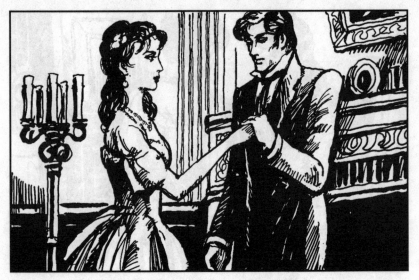

60. 玛格丽特走到亚芒面前说："好吧。娜宁已经睡了，你去开门好了。钥匙给你，留神不要再丢掉它呀。"

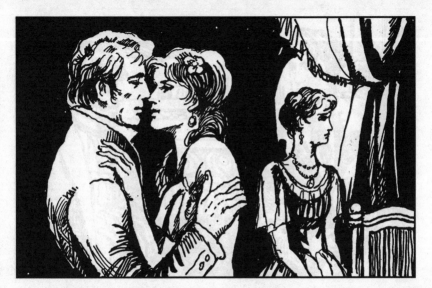

61. 亚芒紧紧拥吻玛格丽特，普于当斯不得不把头掉开。

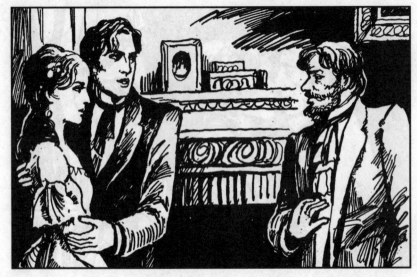

62. 这时约瑟夫进来了，他得意地报告说："先生，行李全部都收拾好了。"亚芒快活地问："完全收拾好了？""是的，先生。""那就都解开吧，我不走了。"

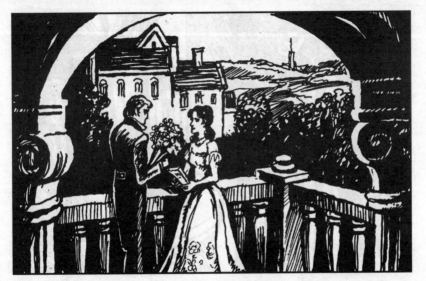

63. 隔天去赴约会时，亚芒送给玛格丽特鲜花和一本叫《曼农勒斯戈》的书，以表示他接受目前地位的诚意，因为那书里的故事和他们的事几乎是一样的。

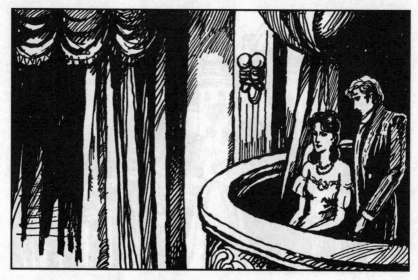

64. 亚芒还送给玛格丽特包厢票,以便能陪她去看戏。

65. 为了能更多地单独相处，亚芒就租辆马车，带着玛格丽特到城郊的
饭馆去吃饭。

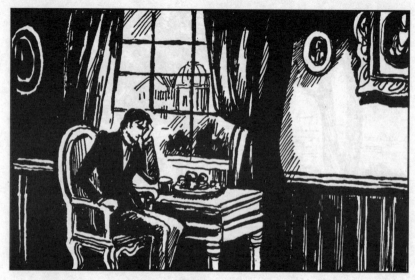

66. 亚芒的钱袋却不争气，像这样的花费，他的年金8000法郎只够用几个月。他坐在家里苦苦地思索着，寻找既不举债又不离开玛格丽特的办法。

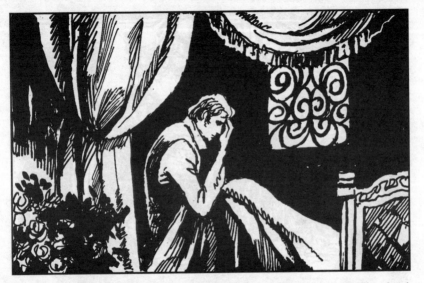

67. 除了钱的问题，就是嫉妒心带来的苦恼！只要不和玛格丽特一起过夜，亚芒就会心乱如麻，彻夜难眠。

68. 亚芒终于找到个办法，那就是去赌博，既可排遣苦恼，又可在运气好的时候赢得供挥霍的钱。今夜就很走运，竟赢了一万多法郎。

69. 夏天到了，照例亚芒该回家的，父亲和妹妹写来一封封催他回去的信。亚芒无可奈何地读着那些信，但他舍不得离开玛格丽特，何况他还正在替她治病。

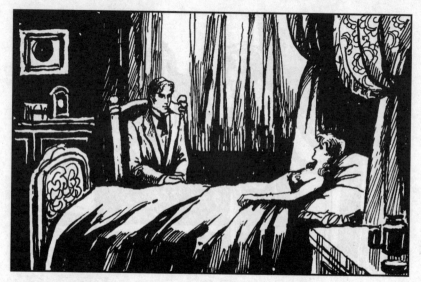

70. 为了让玛格丽特静养，亚芒让她躺在床上，然后拉上窗帘，坐在一边悄然守望着她。

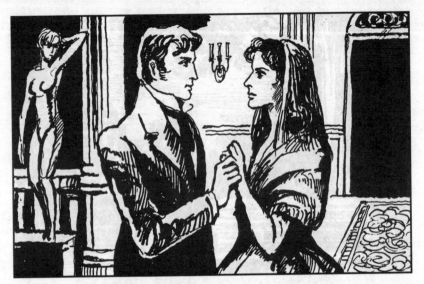

71. 亚芒劝玛格丽特改变夜生活，他不许她去剧院，拿来羊毛外衣替她裹上，又替她蒙上头纱，玛格丽特笑着问："这是干吗？"他答道："我要带你去散步。"

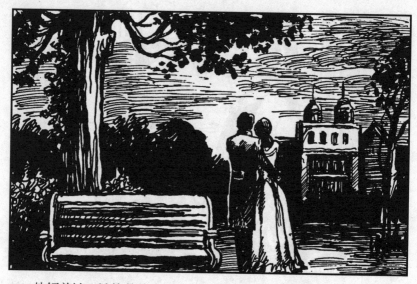

72. 他领着她，她倚着他，两人在黑暗中的尚塞利塞草地上散步，说着没完没了的情话。

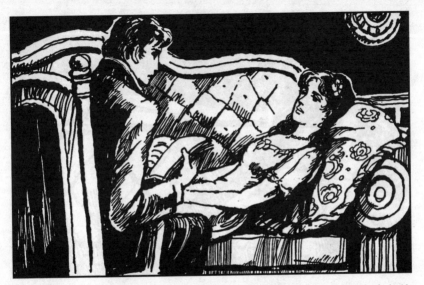

73. 回到家，他就让她弹弹琴，或者让她躺在沙发上，而他读书给她听。

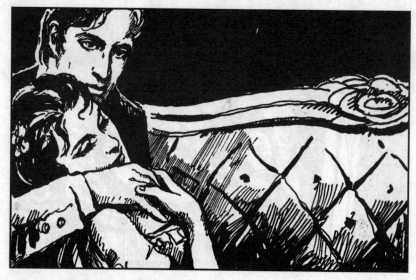

74. 两个月后，玛格丽特真的好了许多，亚芒对她说："啊，那令我心碎的咳嗽声差不多听不见了。"

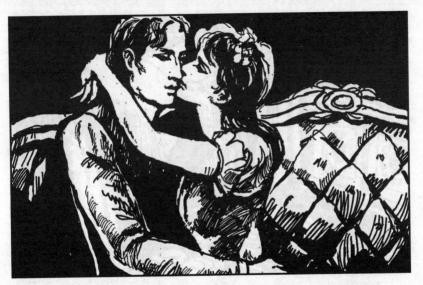

75. 玛格丽特满怀感激地凝视着亚芒，然后柔情万种地深深吻着他。

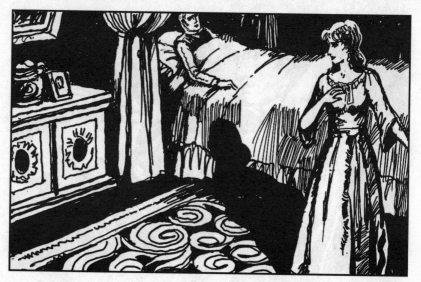

76. 一天早上，强烈的阳光透过窗帘照进房里，玛格丽特赤脚跳下床，高兴地叫道："多好的天气啊！亚芒，愿意带我到乡下去玩一天吗？"

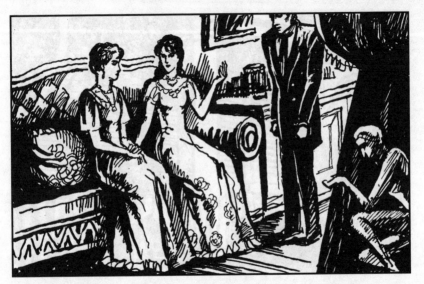

77. 玛格丽特把普于当斯叫来，她出主意说："去真正的乡村布吉洼吧，到亚尔奴寡妇的家庭旅馆去好了。亚芒，快去雇辆马车来。"

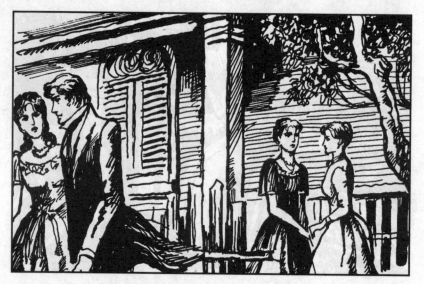

78. 到了！多么安静美妙的乡村呀！趁普于当斯跟亚尔奴寡妇打交道时，玛格丽特拉着亚芒跑了。

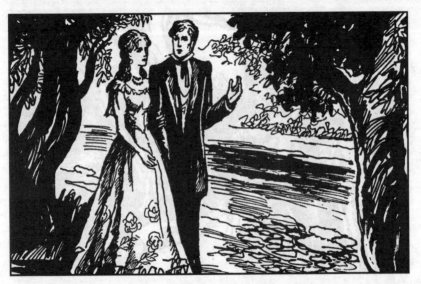

79. 他们在小溪边漫步，亚芒背诵着马丁的诗句，玛格丽特一脸陶醉地听着。

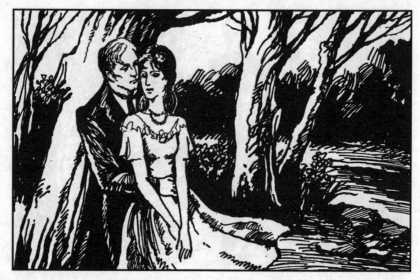

80. 玛格丽特斜倚在亚芒的臂弯里，嘴里哼着轻快的歌曲，白色绸衣随风扬起，一副超凡脱俗的样子。亚芒如痴如醉地欣赏着她。

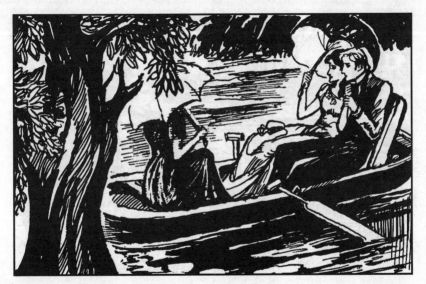

81. 亚尔奴寡妇请他们坐船游玩。船把他们送到一个小岛上，那里绿草如茵，繁花似锦。

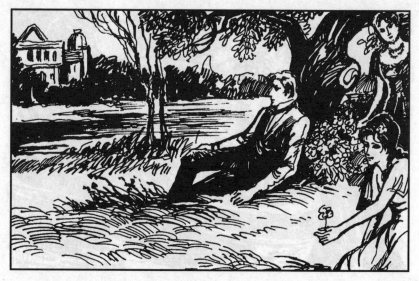

82. 亚芒半躺在草地上，出神地看着对岸一座掩映在树林中的二层楼房，那出入栅栏的小径淹没在苔藓中，说明已许久没有人住了。

83. 玛格丽特悄然来到亚芒身边，说："多么美丽的房子呀！"普
于当斯问："在哪里？噢，看见了，真不错，你喜欢吗？""很喜
欢。""那就让公爵给你租下来。我负责去办。"

84. 玛格丽特探询地望着亚芒。亚芒说："是个好主意。"玛格丽特拉起亚芒的手说："走，我们去看看是不是出租的。"

85. 房租要2000法郎。玛格丽特问亚芒："到这里来住你快活吗？"
"我能来住吗？""要不为你，我住在这死地方干什么？""那么让我
来租房子好了。"

86. 玛格丽特叫起来："你疯了！那样不但没好处，还很危险，因为我是只接受公爵的好处的。让我去办，大孩子，不要多话了。"

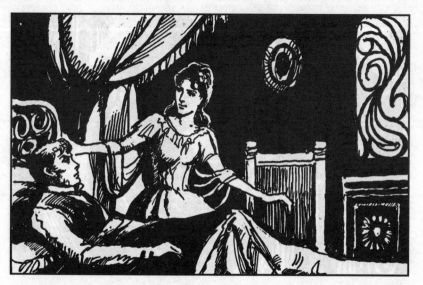

87. 第二天一早，玛格丽特就请亚芒离去，她说："走吧，公爵今天会来得特别早的。等他一走，我就写信给你。"

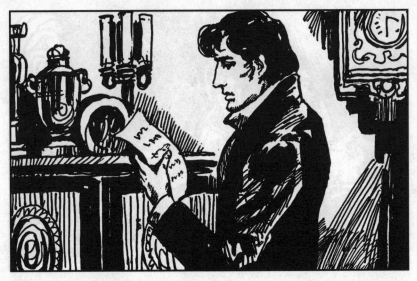

88. 果然，上午亚芒就收到玛格丽特的信了，上面写着：我同公爵到布吉洼去了。望于今晚8时到普于当斯家等候。

89. 到约定时间，玛格丽特从乡下回来了。她一进普于当斯家就叫道：
 "喂！一切都弄好了。公爵毫不犹豫地把房子租下了。"

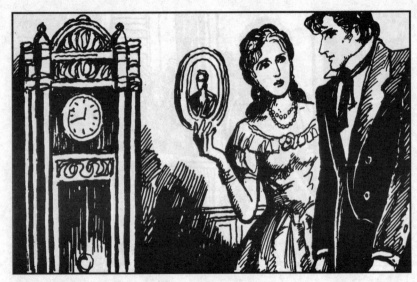

90. 亚芒面露愧色地轻叹一声，玛格丽特忙对他说："别急，我在亚尔奴寡妇那里给你租了一套房子，一间客堂，一间外室，一间卧房。陈设精致，60法郎一月，怎么样？"

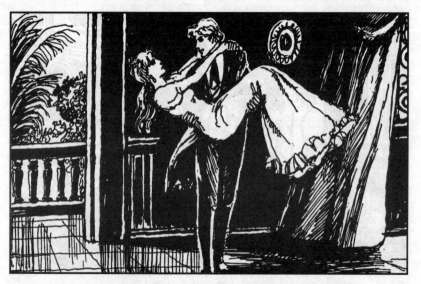

91. 亚芒高兴地抱着玛格丽特转了个圈，连连吻着她的面颊说："太好了，太好了！"

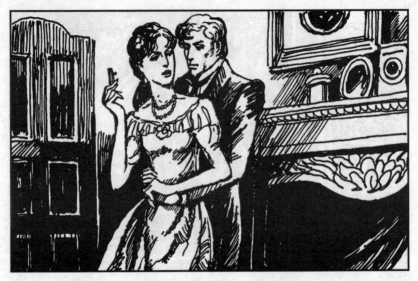

92. 玛格丽特拿出一把钥匙给亚芒，说："这是我乡下房子的钥匙。我给了公爵栅栏门钥匙，因为他只在白天来。不过他会派人监视我的。而我不能让他起疑心，因为我还要让他替我还债。你能忍受吗？"

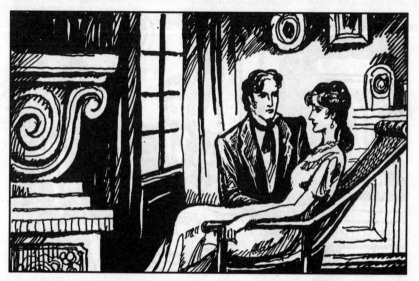

93. 亚芒点点头，玛格丽特开心地说："那房子很舒服的，公爵样样都关心到了。呵！爱人，你好福气呀，一个百万财主在那里给你铺床呢。"

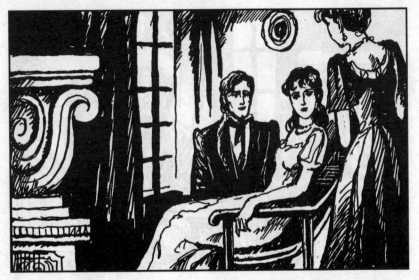

94. 这时，普于当斯问："你们几时搬去呀？"玛格丽特说："愈快愈好。""你的马车也带去吗？""全部家当都搬去，你替我看守空房好了。"

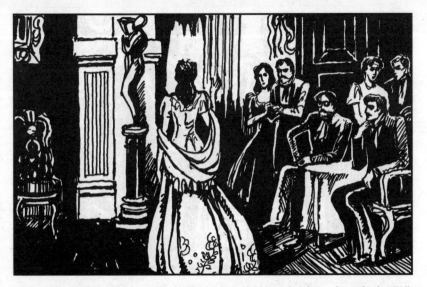

95. 玛格丽特住到乡下后，仍未改她巴黎的生活习惯，每天都高朋满座，因而等于天天举行宴会，屋子里总是吵吵闹闹的。

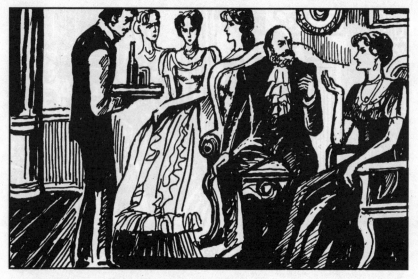

96. 普于当斯也领着三五相好到玛格丽特家玩，并做主款待，像在自己家里似的指挥仆人干这干那。

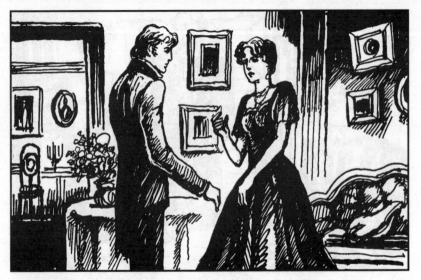

97. 玛格丽特花费太大，于是普于当斯来替她向亚芒要1000法郎，亚芒还有那赢来的一万多法郎和还未动的年金，所以他赶紧给了普于当斯。

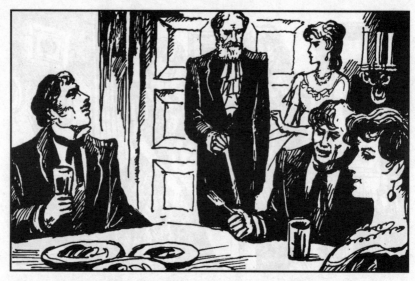

98. 一次，公爵来和玛格丽特吃晚饭，但到时间时，午宴还未结束。公爵耐不住了，便去推开餐室的门，那些人看见他竟哄然大笑。公爵只得难堪至极地退了出来。

99. 玛格丽特在邻室找到公爵时，老人正在生气。他不听玛格丽特的劝解，愤愤地说："我懒得供给一个女子的疯狂靡费了，她连在她自己家里都不知道使她受到尊敬。"说完，便悻悻地离去了。

100. 玛格丽特颇感内疚地辞谢了宾客，但仍得不到公爵的信息。

101. 这反倒促使玛格丽特下了决心，她公开了她与亚芒的关系，把他介绍给来访的朋友们。亚芒从此再不必躲躲藏藏了。

102. 普于当斯却不满意玛格丽特这样做，她把玛格丽特拉到房里，要对她劝告一番。

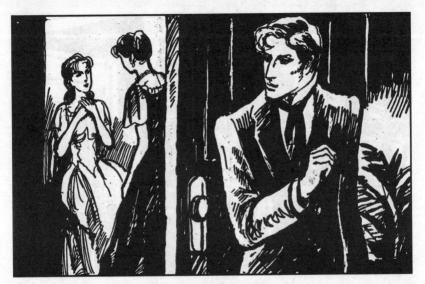

103. 亚芒适时走过那房间，他听到玛格丽特说："你别说了，我爱他，离不开他。不论怎样，我决不放弃与他厮守的幸福，谁不喜欢尽可以不必再来这里。"

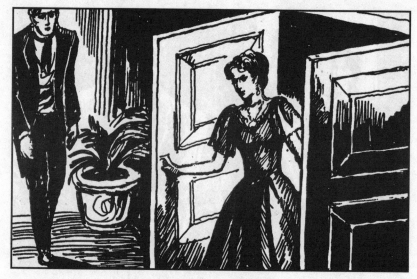

104. 过了两天，普于当斯又来了，亚芒看见她又把玛格丽特拉进房间，并把门关上。

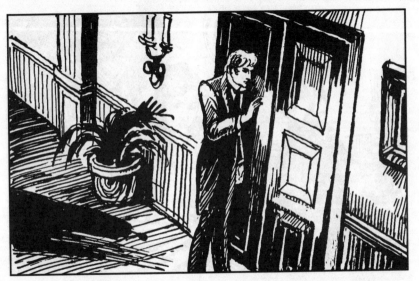

105. 亚芒想知道她带来了什么消息，便走到门口去偷听她们的谈话。

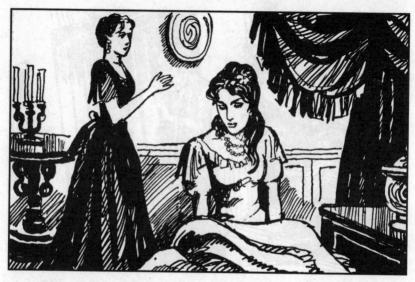

106. 普于当斯说："我见到公爵了。他说只要你离开亚芒他仍可像以前一样待你。玛格丽特，听我的话吧，亚芒无法供给你的需要，你们迟早会分开的。你要愿意，我可以去向亚芒说。"

107. 亚芒紧张得心头狂跳，他倚在门边，等待着玛格丽特做出决定。

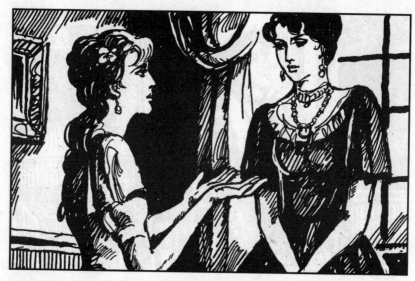

108. 玛格丽特抬头看着普于当斯说："不，我决不离开亚芒，他也无法没有我。我的寿命有限，我不愿自寻烦恼去服从一个老头子的意志，光是看他的样子我都会变老的。让他留着他的钱吧。"

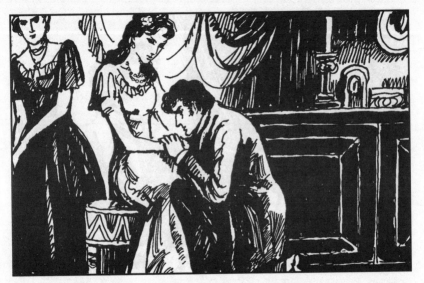

109. "但你怎么过啊？""我也不知道。"这时亚芒冲了进来，他扑在玛格丽特脚下，抓住她的双手使劲吻着，泪水滴在她的手上。

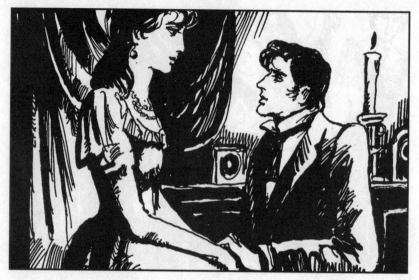

110. 亚芒说："玛格丽特，你用不着那个人了，因为有我在这里。我们再没有什么束缚了，只要我们相爱，其余的事与我们有什么相干。"

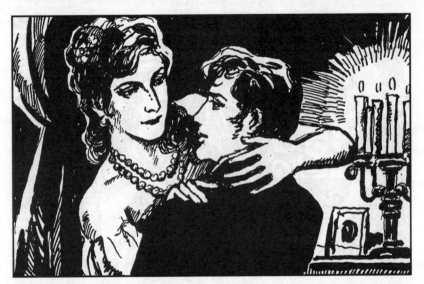

111. 玛格丽特用手围住亚芒的颈，说："是呀，我爱你。我们以后可以清闲了，我从此永远脱离那令我脸红的生活了。你决不会责备我的过去的，是不是？"

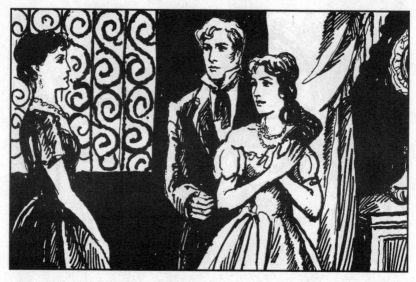

112. 亚芒紧抱着玛格丽特作为回答。玛格丽特掉头对普于当斯说：
"你去吧，去把这番情景告诉公爵吧，去说我们并不需要他好了。"

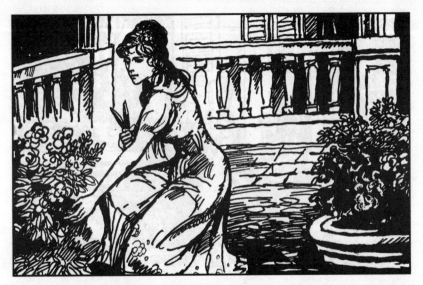

113. 玛格丽特像变了个人似的，有两个月她没去过巴黎，对乡下生活充满了兴趣。她会几个小时地跟花朵为伴，细心地摘去黄叶，剪去枯枝。而过去她为赏花费去的钱是惊人的。

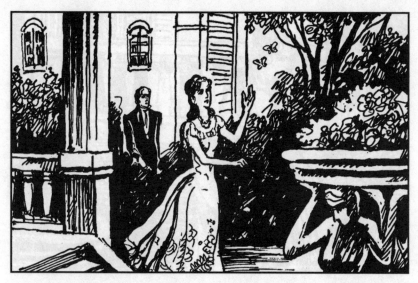

114. 纯真和稚气也回到玛格丽特身上，她常在花园里追逐蝴蝶或蜻蜓，当捉到一只蜻蜓时，她会欢喜得又笑又叫。

115. 玛格丽特还常坐在窗下读那本《曼农勒斯戈》，竟还认真地在书上写注解。

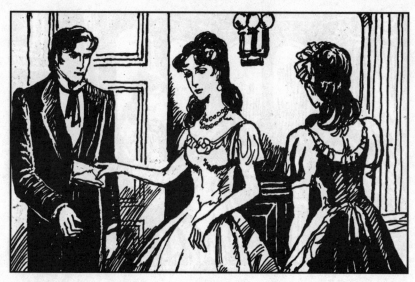

116. 公爵到底忍不住了，他给玛格丽特写了好几封信，当仆人把信送给玛格丽特时，她看也不看就交给亚芒。

117. 玛格丽特唯一接待的朋友是瑜利·都普哈，当她来访时，玛格丽特会带着她去花园散步，会娓娓地向她诉说自己的新生活。

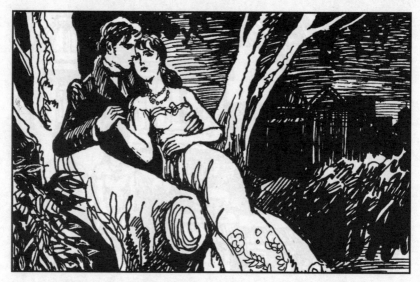

118. 玛格丽特和亚芒的感情与日俱增，他们常在晚上拥坐在小树林里，一会儿窃窃私语，一会儿又纵声大笑。

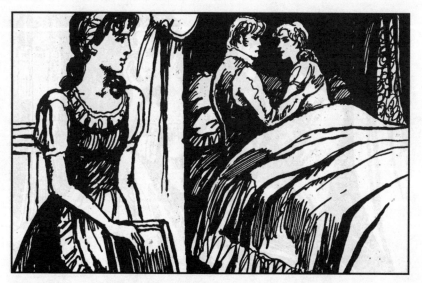

119. 他们还会像孩子似的赖在床上不起来。娜宁便把饭送到床上，亚芒和玛格丽特就一边嬉闹一边用餐。

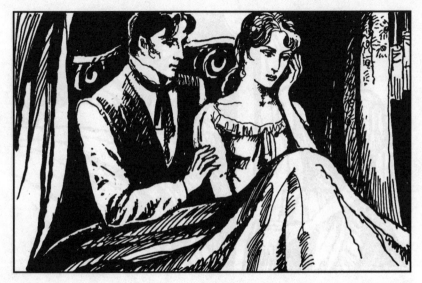

120. 可就在这万分幸福的时刻，玛格丽特却流泪了。亚芒惊惶不安地问她："你怎么了？为什么忽然悲伤起来？"

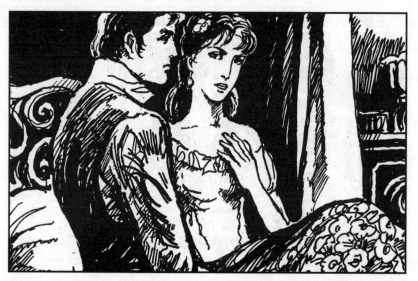

121. 玛格丽特说："亲爱的亚芒，我们的爱情与一般人是不同的，我怕你将来会悔恨，会嫌弃我的过去，使我重堕风尘。可我在尝过这种新生活后，如再去过那旧生活一定会送命的。你答应永不离开我好吗？"

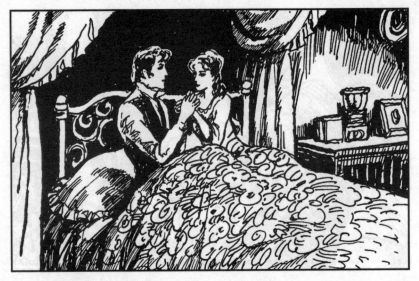

122. 亚芒紧握着玛格丽特的双手，直视着她说："我对你发誓，永不离你！"

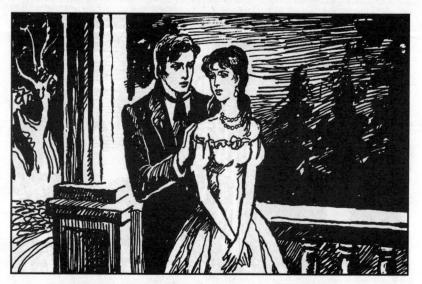

123. 玛格丽特还是不能心安，一天晚上，当她和亚芒依偎在栏杆上时，她叹息着说："冬天到了，我们走吧。""到哪里去呢？""去意大利。""你讨厌这里了？""我怕冬天，尤其怕回巴黎。"

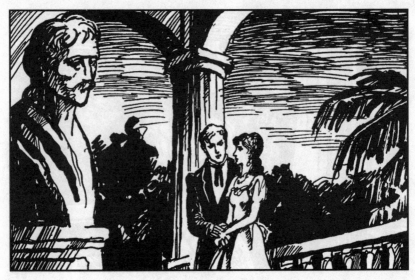

124. "为什么呢？"亚芒又问。玛格丽特答非所问地说："我要把所有的东西都卖了，我们到那边生活去。过去的痕迹一点也不留下，没人认识我，那多好呀！亚芒，你愿意去吗？"